中國書法典庫

十七帖

晋 王羲之

中國書店

十七帖

《十七帖》，王羲之草書的代表作之一。王羲之（三〇三—三六一），琅邪臨沂人，字逸少。後移居會稽山陰（今浙江紹興）。他一生曾任秘書郎、參軍、刺史、會稽内史、右軍將軍等職，人稱『王右軍』。經唐太宗李世民的大力提倡，王羲之的書法被確認爲古代書法藝術的典範。此後的一千多年時間内，王羲之的書法藝術地位一直非常牢固，人們將他尊爲『書聖』和中國書法文化的代表。

《十七帖》因卷首由『十七』二字而得名。原墨迹早佚，現傳世《十七帖》是刻本。唐張彦遠《法書要錄》記載了《十七帖》原墨迹的情況：『《十七帖》長一丈二尺，即貞觀中内本也，一百七行，九百四十三字。是煊赫著名帖也。太宗皇帝購求二王書，大王書有三千紙，率以一丈二尺爲卷，取其書迹與言語以類相從綴成卷。』此帖爲一組書信，據考證是王羲之寫給他朋友益州刺史周撫的。書寫時間從永和三年到升平五年（三四七—三六一），時間長達十四年之久，是研究王羲之生平和書法發展的重要資料。

《十七帖》風格衝和典雅，不激不厲，而風規自遠，絶無一般草書狂怪怒張之習，透出一種中正平和的氣象。全帖行行分明，但左右之間字勢相顧，而字與字之間偶有牽帶，所謂『狀若斷還連，勢如斜而反直』。用筆方圓并用，以斷爲主，形斷神續，行氣貫通；寓方于圓，藏折于轉，字形大小、疏密錯落有致，真含剛健于婀娜之内，外標衝融而内含清剛，簡潔練達而動静得宜，這些可以説是習草者必須領略的境界與法門。唐宋以來，《十七帖》一直作爲學習草書的無上範本，被書家奉爲『書中龍象』。

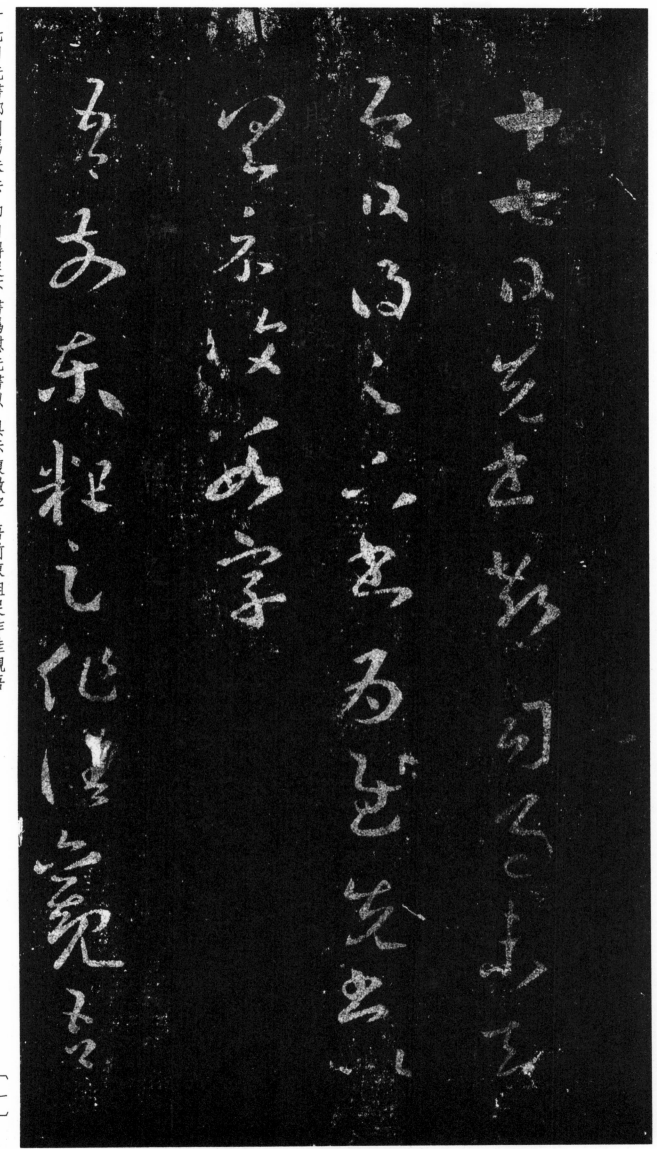

十七日先書郗司馬未去 即日得足下書爲慰先書以 具示復數字 吾前東粗足作佳觀吾

爲逸民之懷久矣足下何以 等復及此似夢中語耶 無緣言面爲嘆書何能悉 龍保等平安也謝之甚遲見

卿舅可耳至爲簡隔 也 今往絲布單衣財 一端示致意

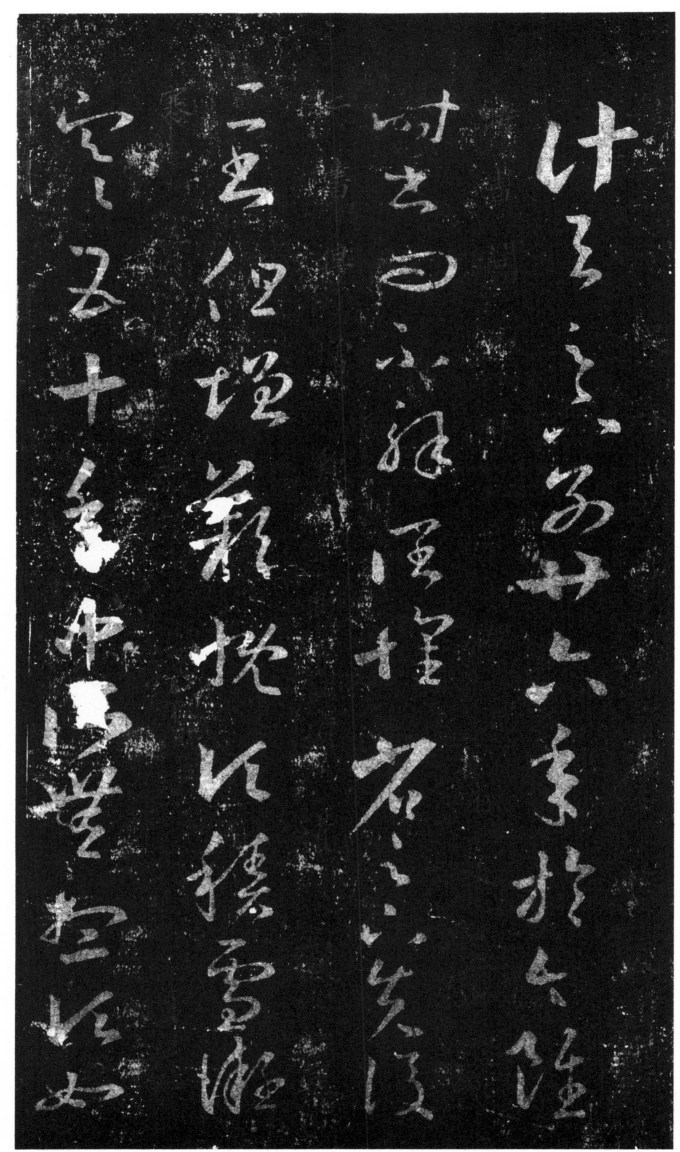

常冀來夏秋間或復得
足下問耳比者悠悠如何可言 吾服食久猶爲劣劣大都
□□年時爲復可可足下保

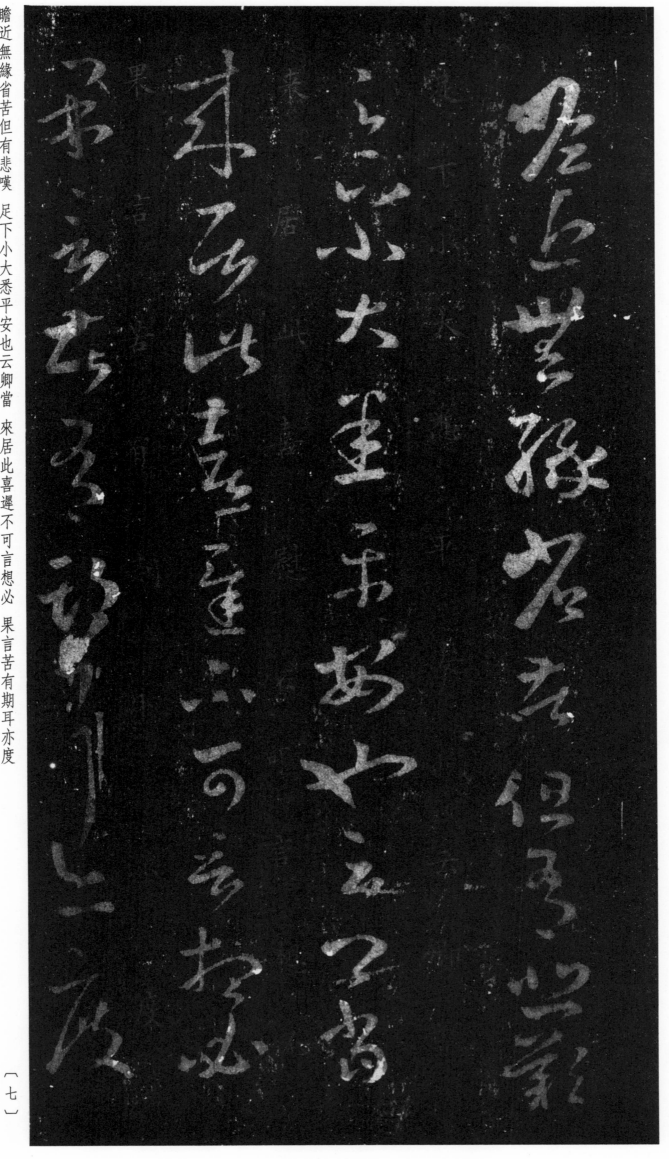

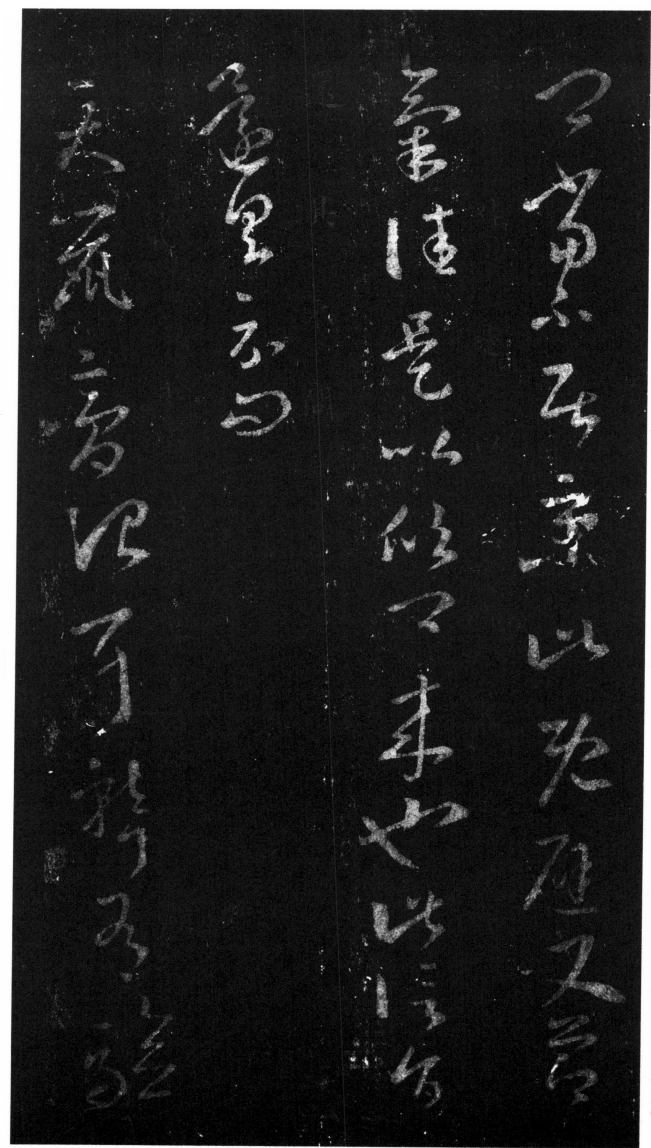

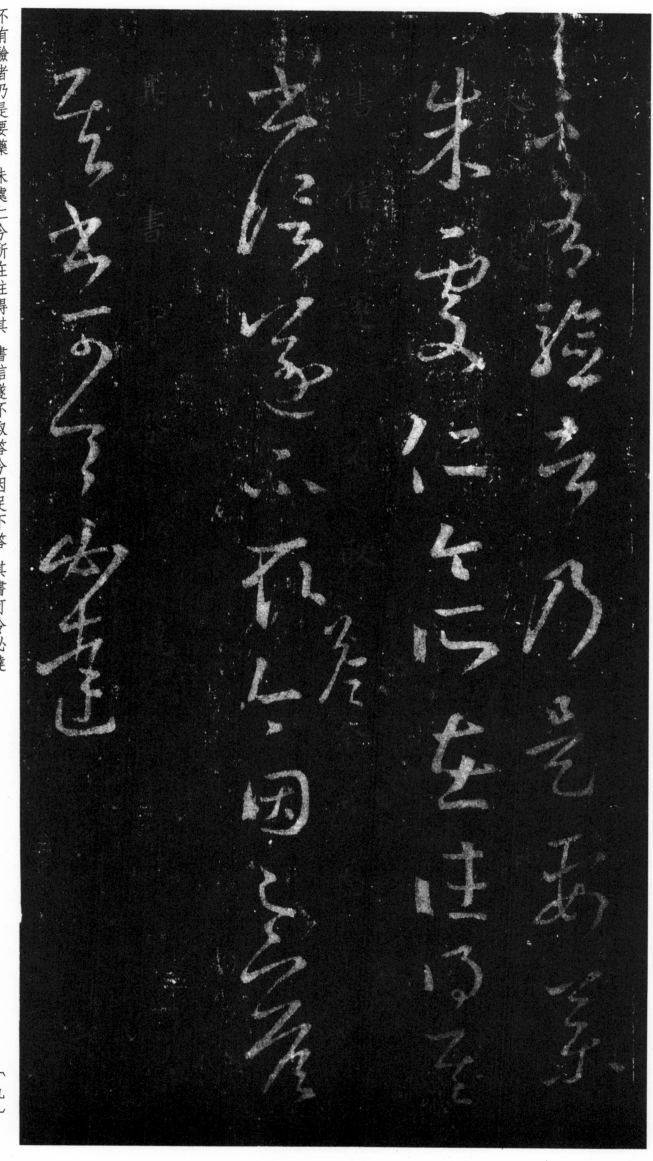

足下今年政七十耶知體氣 常佳此大慶也想復勤加 頤養吾年垂耳順推之 人理得爾以爲厚幸但恐前

〔一〇〕

游路

遊因没飲收岸言言

但當保護此僅此緣當

虛言乃來路一段奇事

去夏得邛竹杖皆至此士人多有尊老者皆即分布令知足下远惠

之至　省足下別疏具彼土山川諸　奇楊雄蜀都左太冲三　都殊爲不備悉彼故爲

之至

省足下別疏具彼土山川諸

奇楊雄蜀都左太冲三

都殊爲不備悉彼故爲

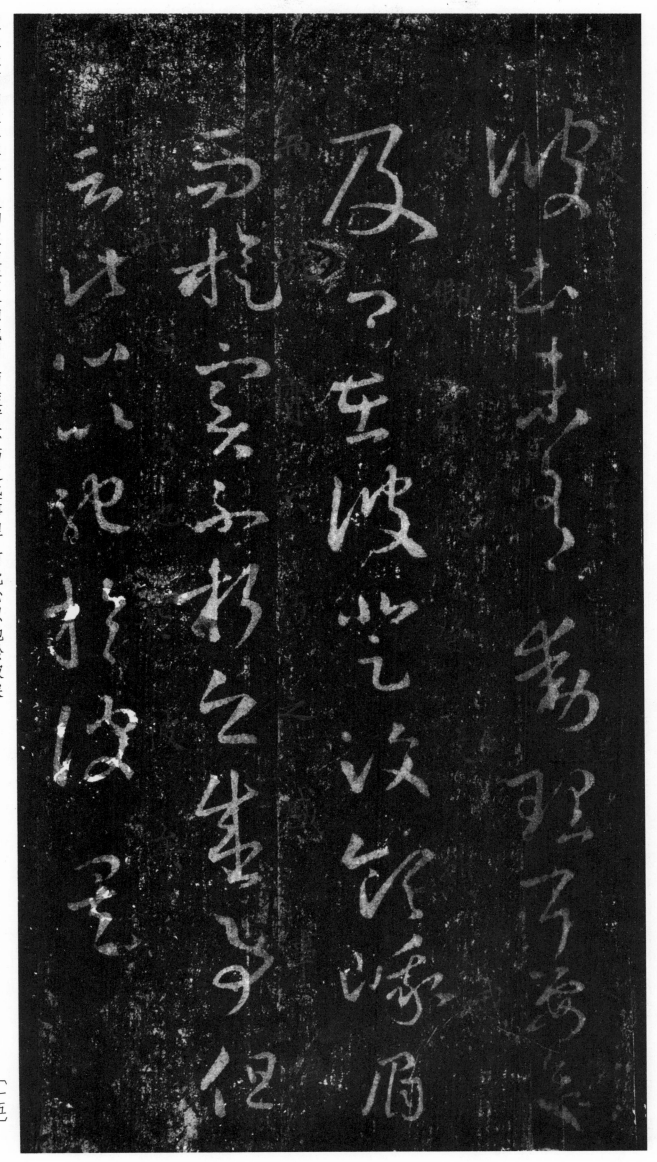

彼土未有動理耳要欲 及卿在彼登汶嶺峨眉 而旋實不朽之盛事但 言此心以馳於彼矣

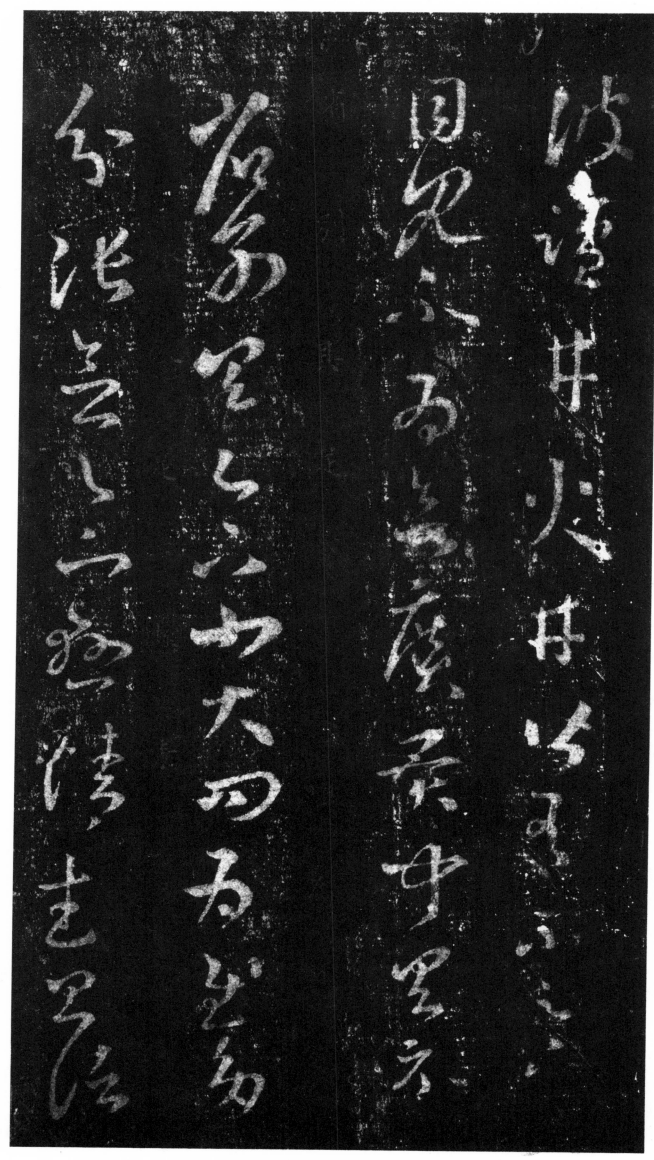

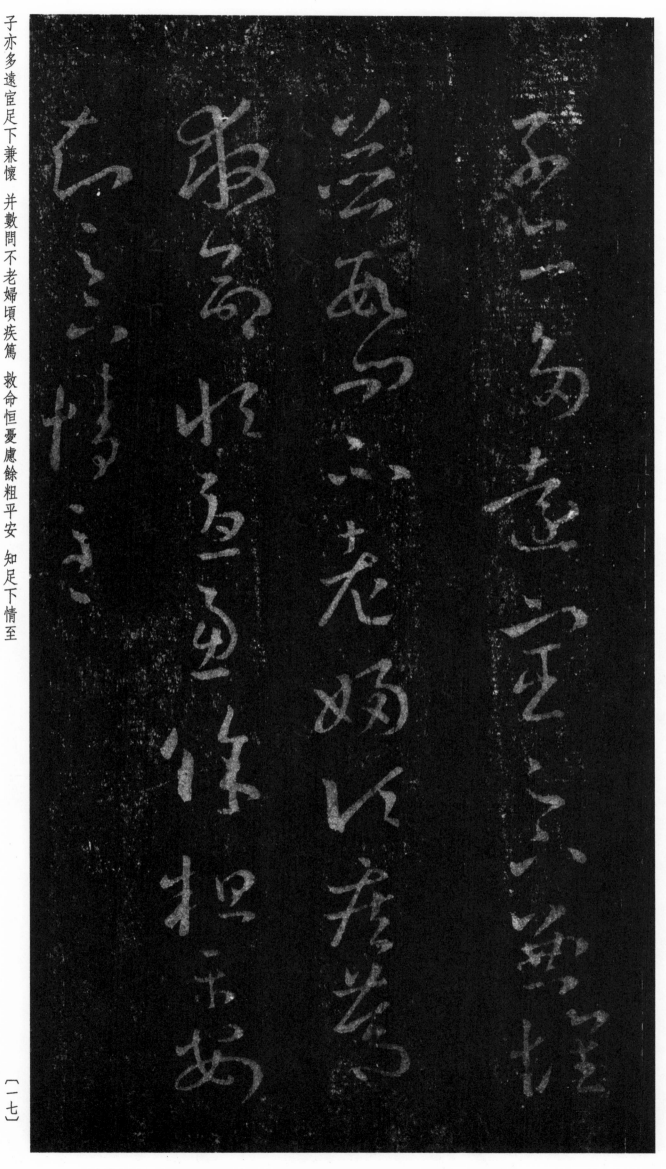

子亦多遠宦足下兼懷 并數問不老婦頃疾篤 救命恒憂慮餘粗平安 知足下情至

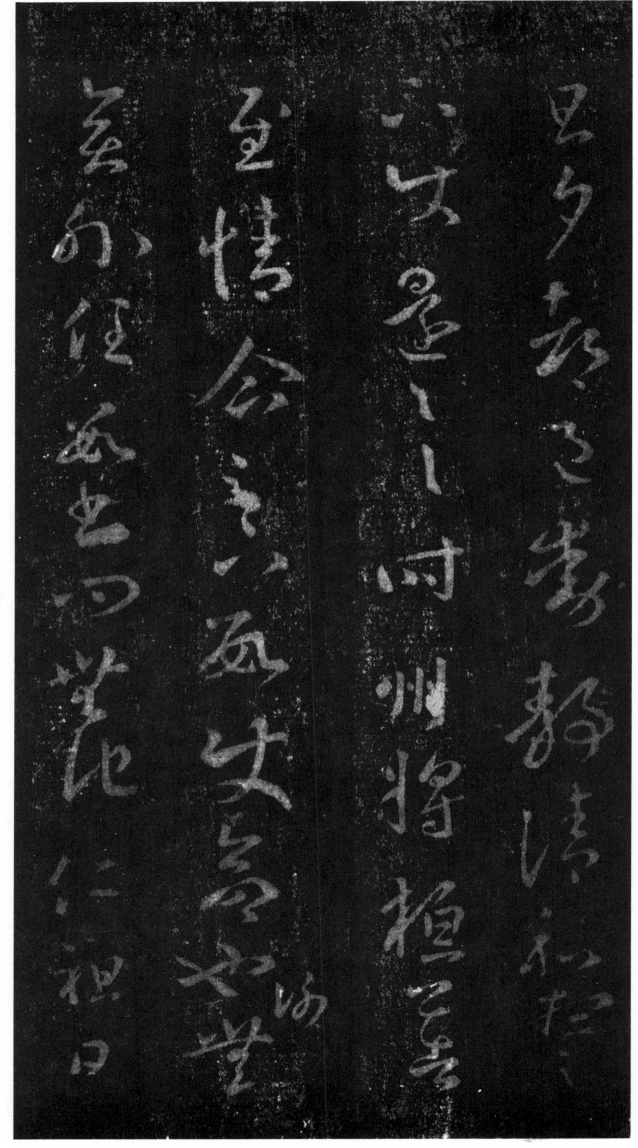

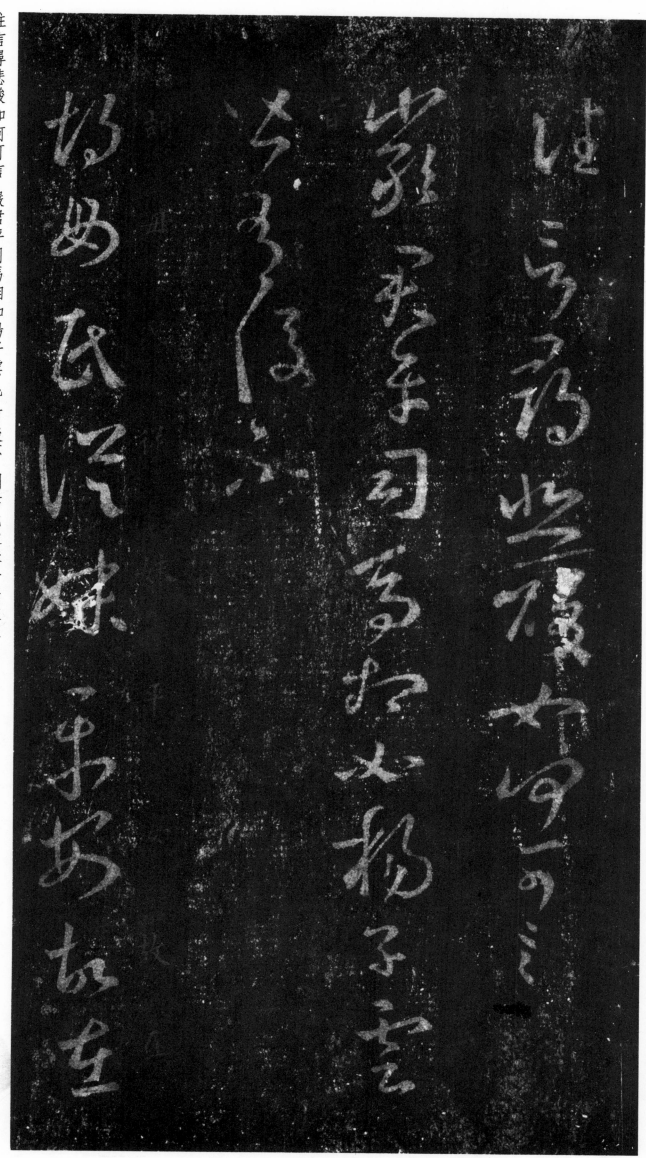

往言尋悲酸如何可言　嚴君平司馬相如揚子雲　皆有後不　胡母氏從妹平安故在

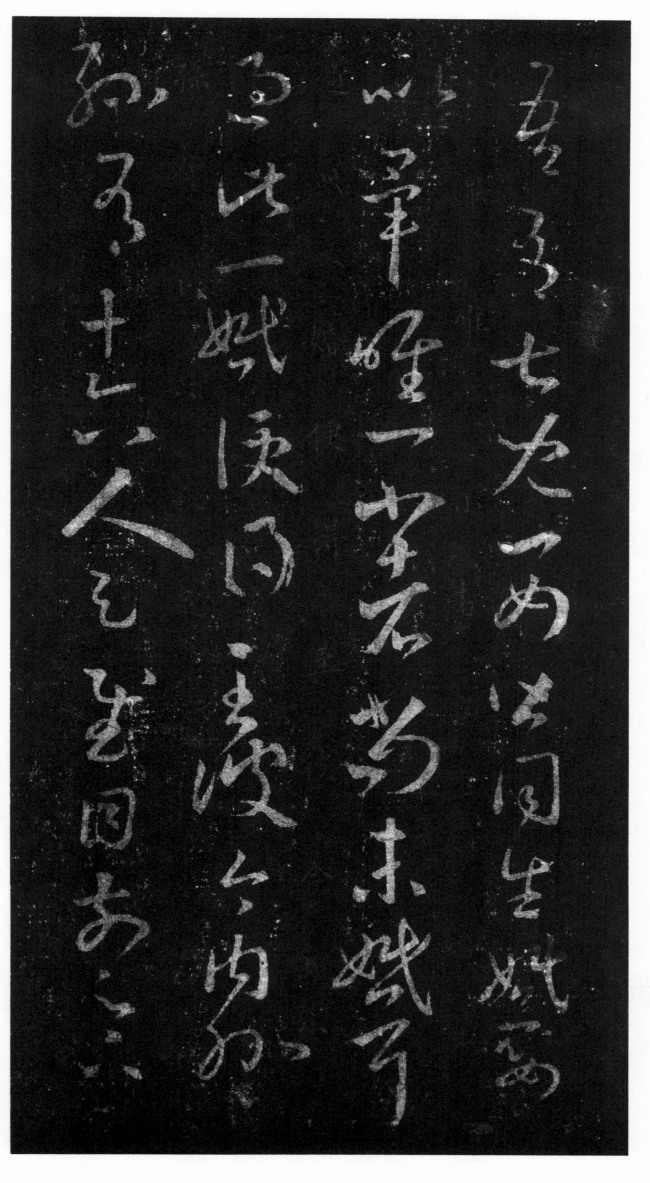

情至委曲故具示 云譙周有孫□高尚不 出今爲所在其人有以副此 志不令人依依足下具示

情至委曲故具示云譙周有孫
高尚不出今爲所在其人有以
副此志不令人依依足下具示

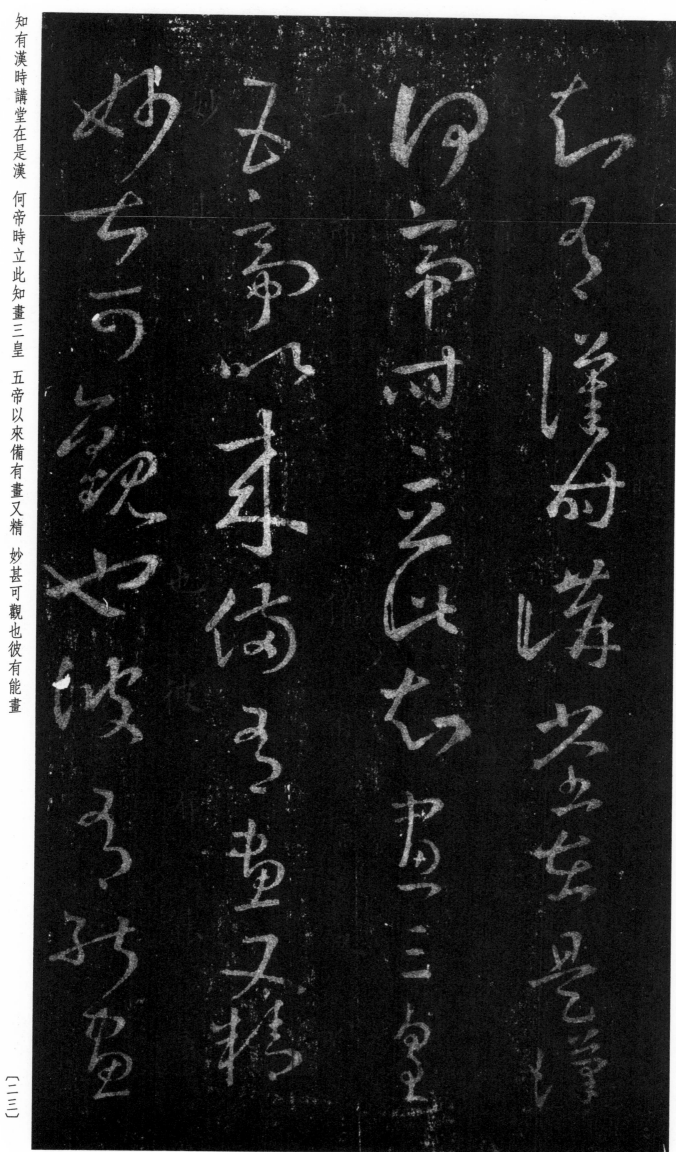

知有漢時講堂在是漢　何帝時立此知畫三皇　五帝以來備有畫又精　妙甚可觀也彼有能畫

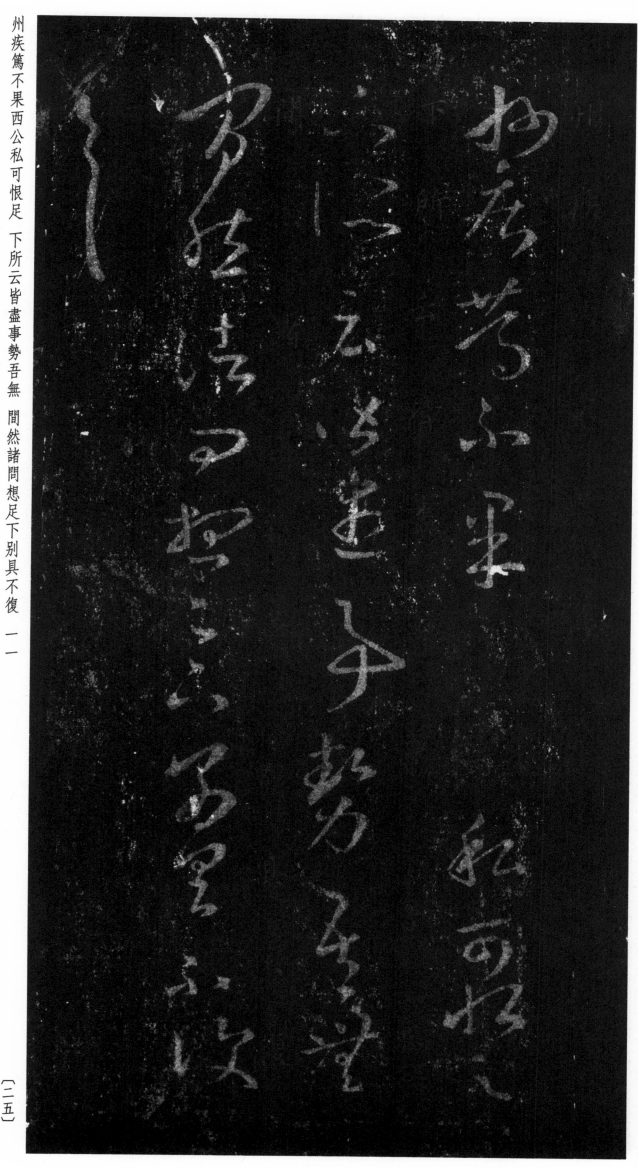

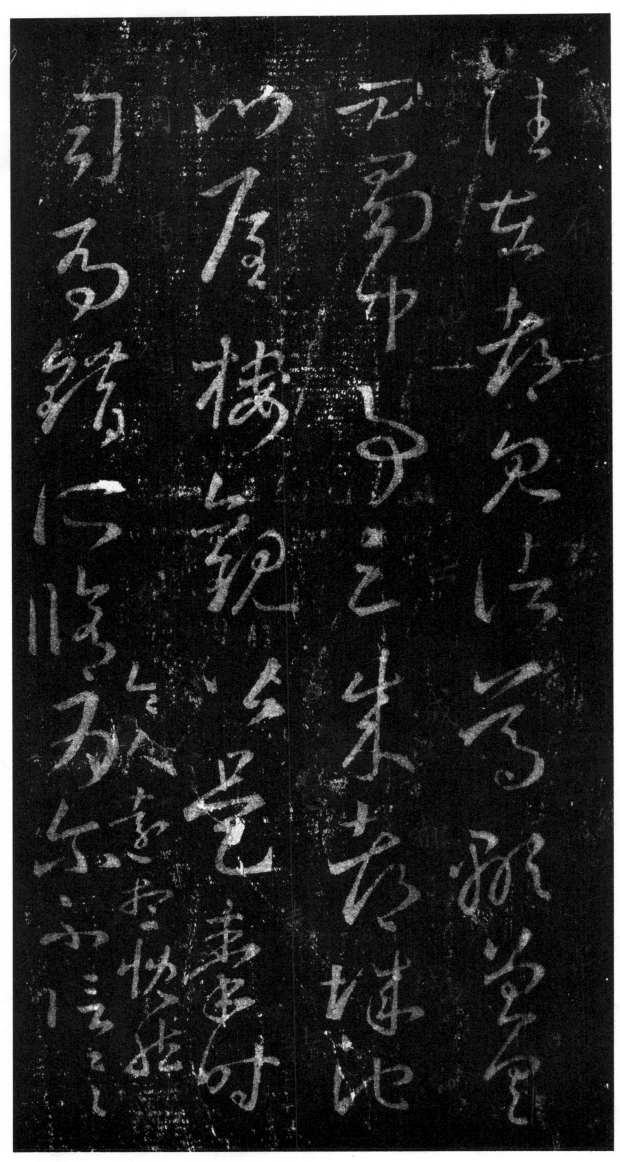

不□氣廣晏中

爲□□榪罰竹桃藥二種去

□在戒鹽乃也欲食□

足下□得似□方回

青李

來禽

櫻
桃

子皆
囊
盛
爲
佳
函
封
多
不
生

日給滕

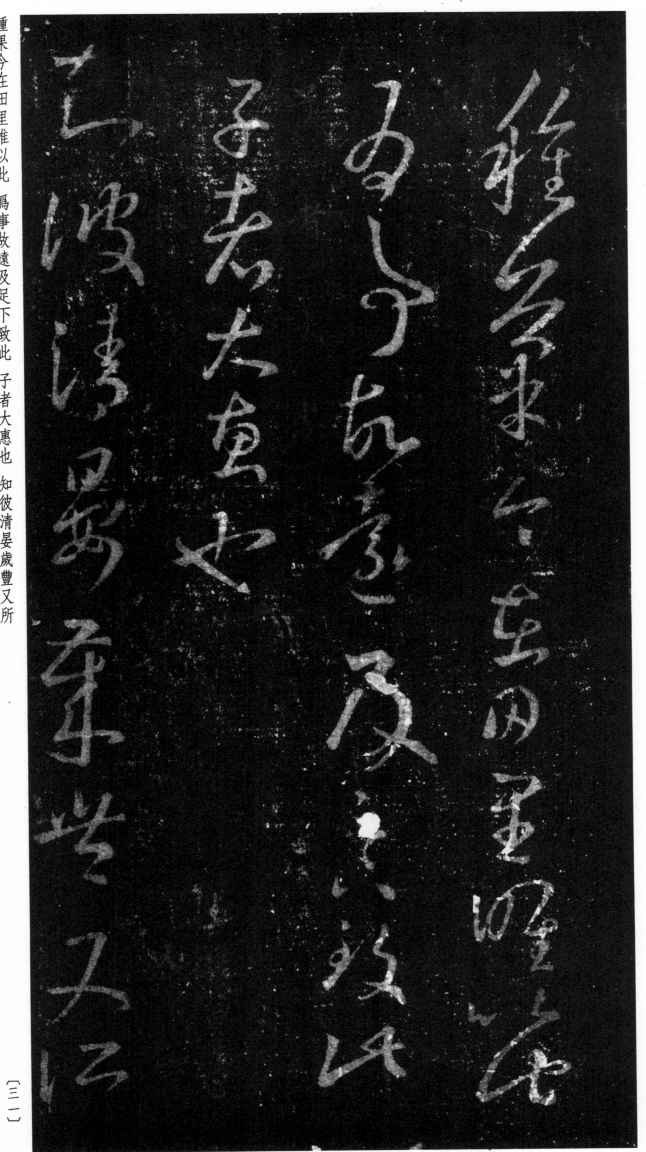

種果今在田里惟以此　爲事故遠及足下致此　子者大惠也　知彼清晏歲豐又所

出而无乡故是名变

旦山川而势乃尔何以

不游目

云安吉者昔与

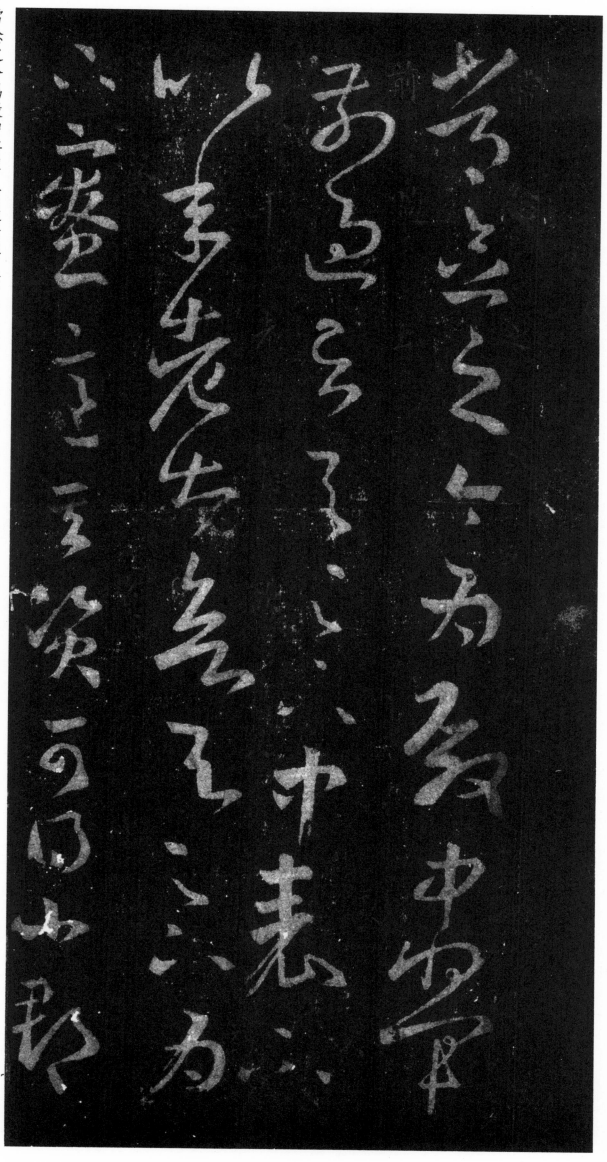

故遠及

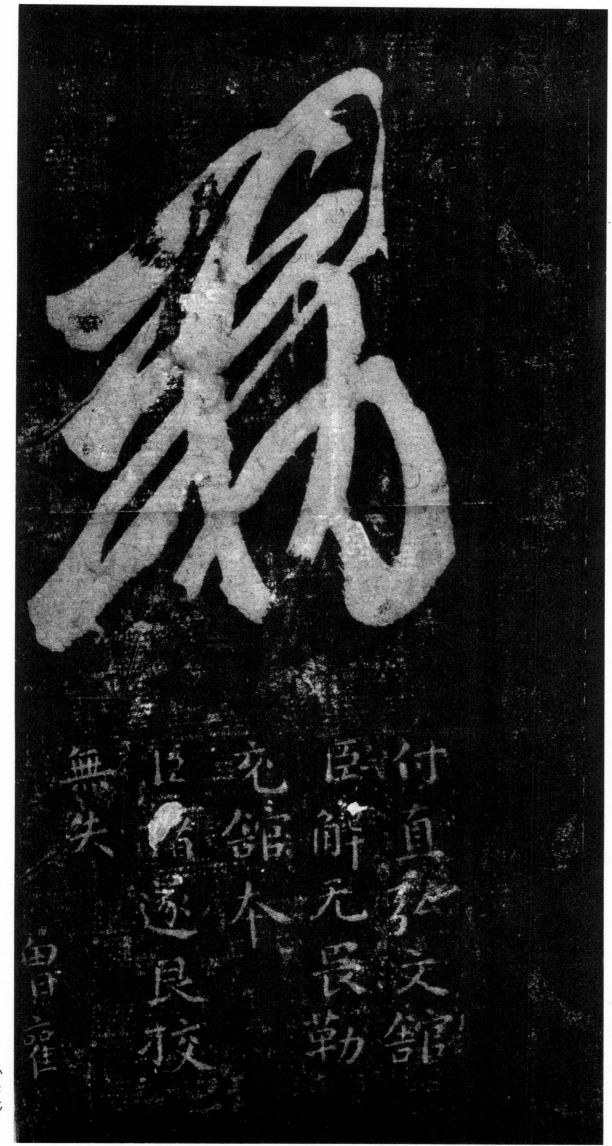

付直弘文舘
臣解无長勒
充舘本
12省逐良校
無失
曾寵

图书在版编目(CIP)数据

十七帖／陈连琦主编.—北京:中国书店，
2010.11
(中国书法典库)
ISBN 978－7－80663－951－1

Ⅰ.①十… Ⅱ.①陈… Ⅲ.①草书－碑帖－中国－东
晋时代 Ⅳ.①J292.23

中国版本图书馆 CIP 数据核字(2010)第 216784 号

中国书法典库
十七帖

主　　编　陈连琦
责任编辑　宋　莹
策　　划　北京艺美联艺术文化有限公司
封面设计　北京汇智泉文化传播有限公司
出版发行　中国书店
地　　址　北京市宣武区琉璃厂东街 115 号
邮　　编　100050
经　　销　全国新华书店
印　　刷　北京市书林印刷有限公司
开　　本　787×1092mm　1/8
版　　次　2010 年 11 月第 1 版　　2010 年 11 月第 1 次印刷
印　　张　4.75
书　　号　978－7－80663－951－1
定　　价　20.00 元

敬告读者
本版书凡印装质量不合格者由本社调换，
当地新华书店售缺可由本社邮购。